U0048135

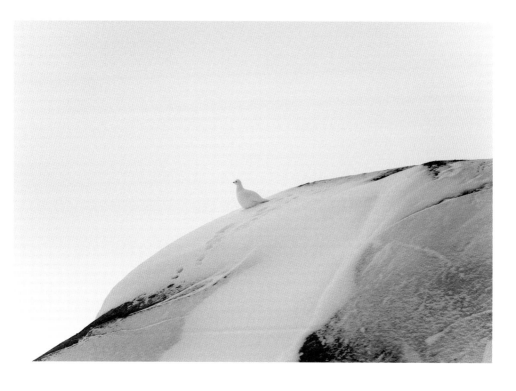

據說在人生的最後一天，
彼岸的使者將會來臨。

On the last day of your life,
it's said that a messenger from Heaven will come to you.

據說彼岸的使者會在人生的最後一瞬，
問你某個問題。

That messenger from Heaven will ask you a question
in your very last moments.

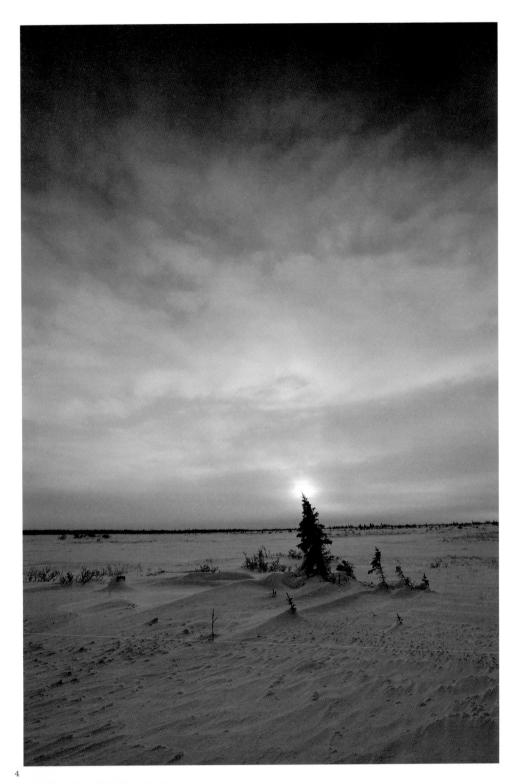

HUG!
friends

Photography **AKIYA TAMBA** & **KOTARO HISUI** Story

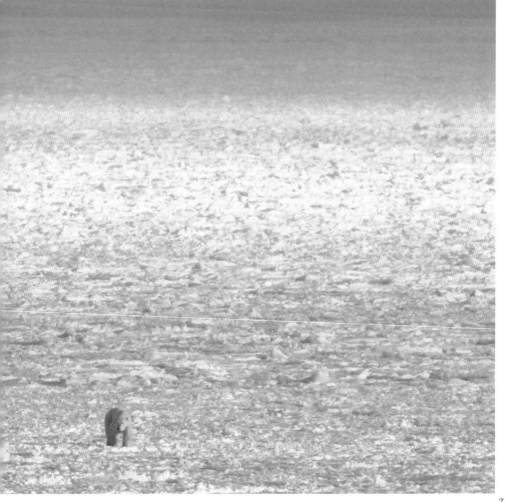

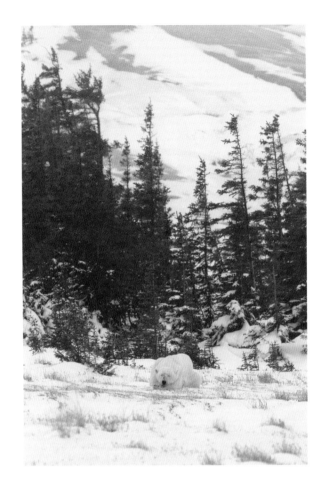

每 個 人 都 會 經 歷 孤 單 而 寂 寞 的 夜 晚 。

Every single one of us has nights when we feel lonely.

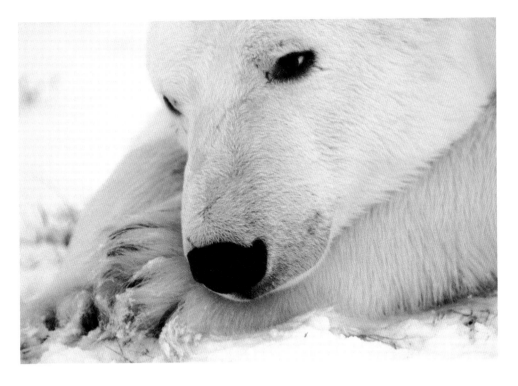

北 極 熊 有 時 會 流 露 悲 傷 甚 至 痛 苦 的 眼 神 。

The eyes of a polar bear sometimes look so sad.

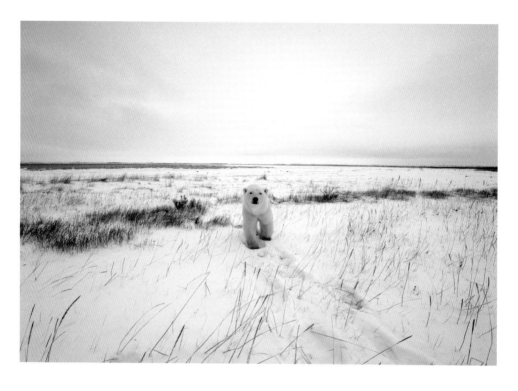

北 極 熊 出 生 兩 、 三 年 後 ， 就 會 離 開 媽 媽 ，
獨 自 活 下 去 。

They leave their mothers two or three years after their birth.
Then, they live their whole lives alone.

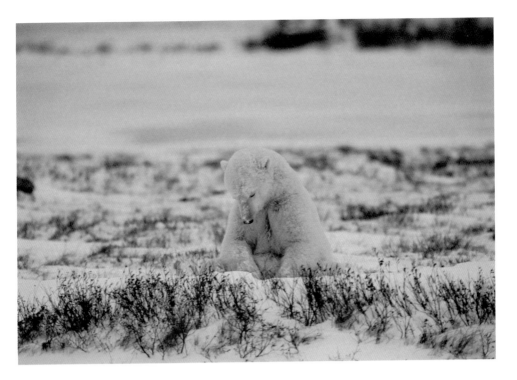

獨 自 狩 獵 。
獨 自 飲 食 。
獨 自 入 睡 。

Hunting alone.
Eating alone.
Sleeping alone.

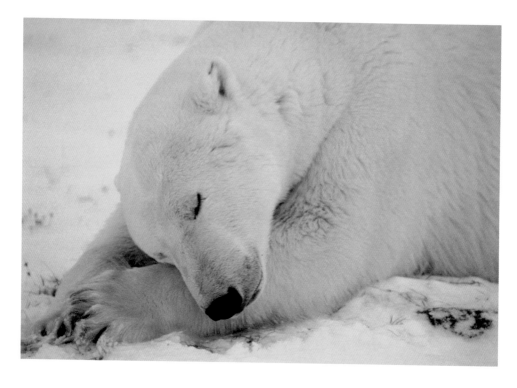

今 天 也 很 孤 單 。

Living alone again today.

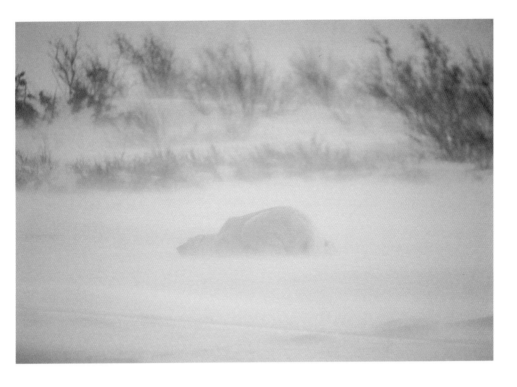

今 天 也 是 …… 。

And today...

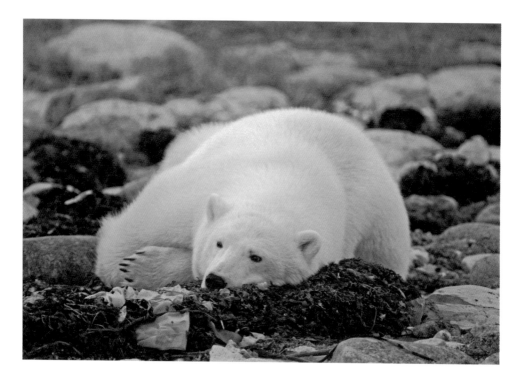

北極熊的主食是海豹，

因此在海水尚未結冰的春、夏，

約大半年，北極熊幾乎是處於絕食狀態。

Polar bears mostly eat seals,
so they eat almost nothing during spring and summer,
for about half a year, when the sea isn't frozen.

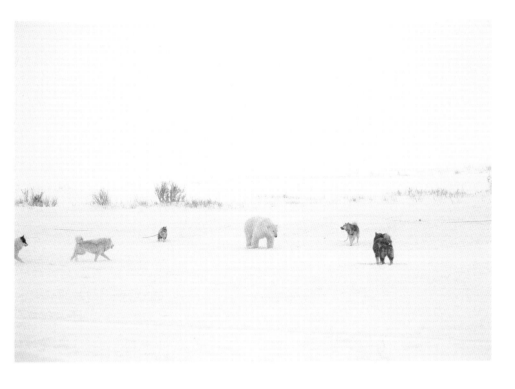

某 年 冬 天 。
肚 子 空 空 的 北 極 熊 ，
來 到 即 將 結 冰 的 哈 德 遜 灣 。

In the winter of a certain year,
hungry bears have come to Hudson's Bay
at the right time - it's frozen.

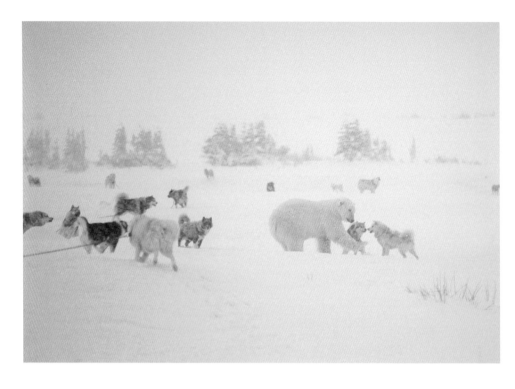

此處是哈士奇犬的飼育場。
狗狗們一陣慌亂。我們要被吃掉了……。

This is a farm where huskies are bred.
The huskies are in a panic, afraid that they'll be eaten by the polar bears.

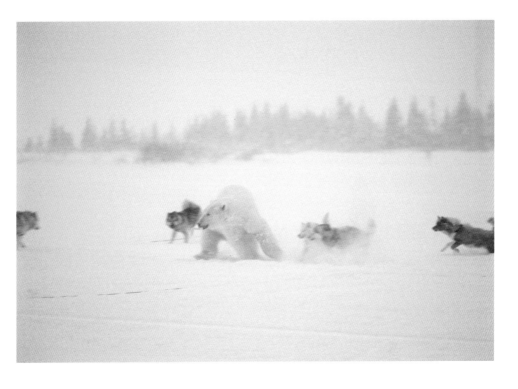

北 極 熊 的 身 長 超 過 兩 公 尺 、
公 的 北 極 熊 體 重 是 六 百 至 八 百 公 斤 。
那 是 陸 地 上 最 強 的 肉 食 動 物 —— 北 極 熊 。

With males standing over two meters in height and weighting 600 to 800 kilograms,
the strongest carnivore in the land is the polar bear.

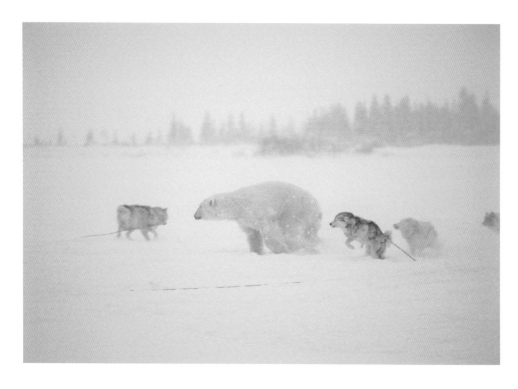

可惜，狗狗毫無勝算。

Unfortunately, the dogs have no chance of winning.

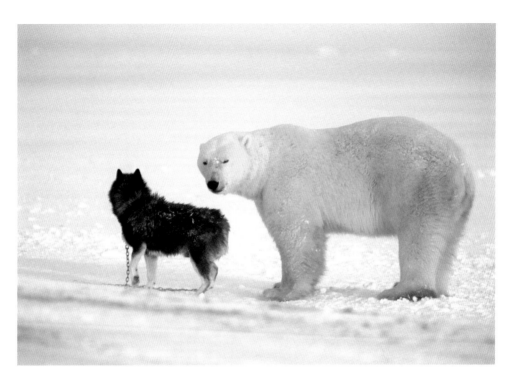

「啊，我無處可逃了。」

"Ahh! I can't get away now!"

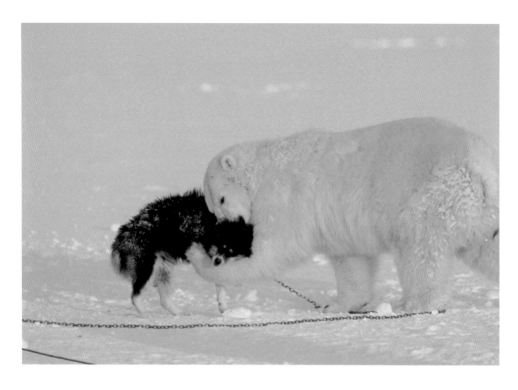

「好痛、好痛、好痛。救命啊！」

"Ow! That hurts! Save me!"

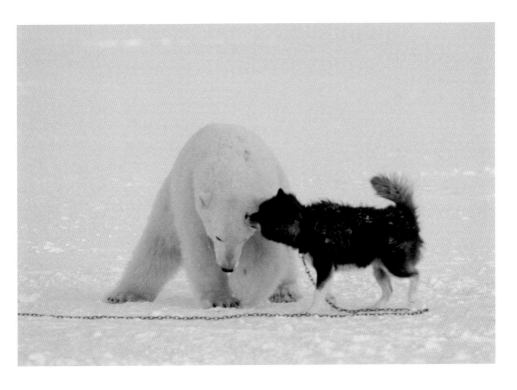

「我拼了，來決一死戰吧！汪！」

"I'll take a chance！CHOMP!"

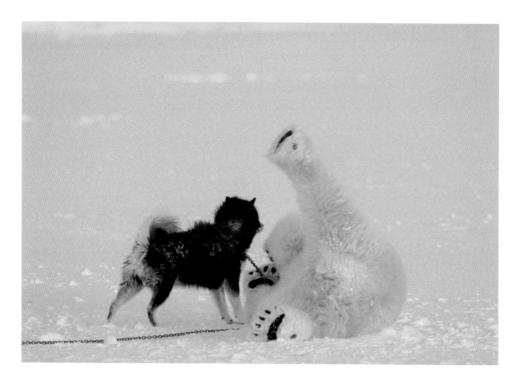

「 咦 ？ 」

"Oh?"

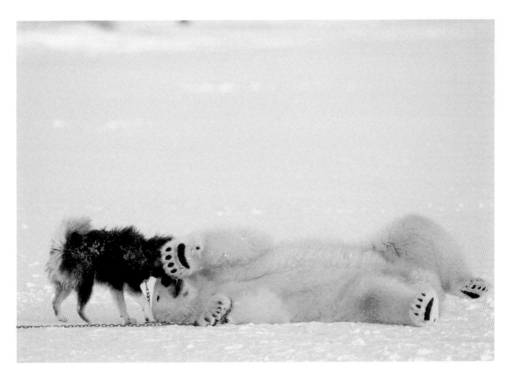

「咦？？？」

"Oh, dear!"

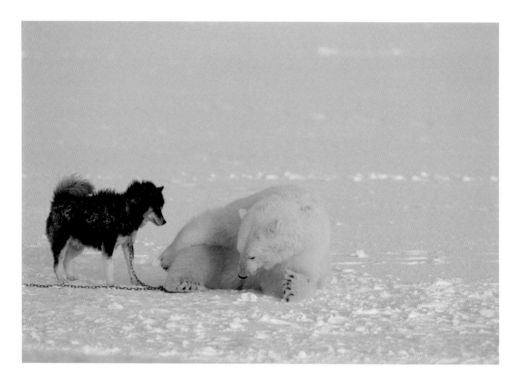

「我竟然打贏陸地上最強的肉食性動物嗎？」

"Could I possibly have beaten the strongest carnivore in the land?"

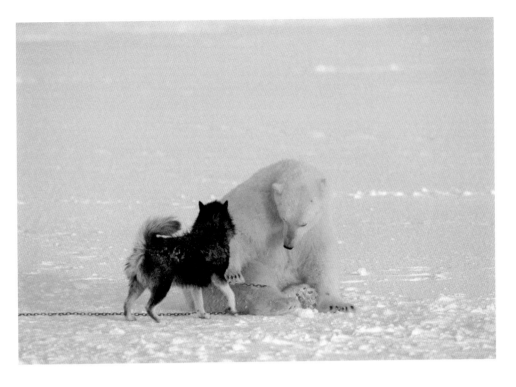

「狗兒，你贏了。」

"You win, Miss Puppy."

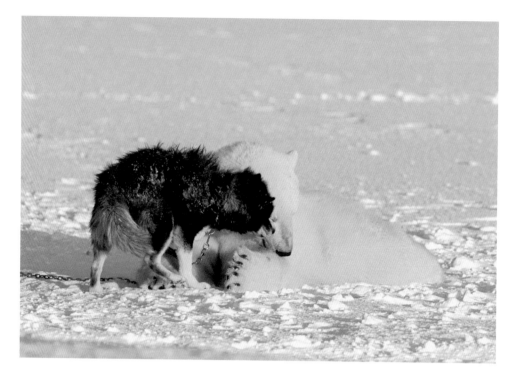

「欸，你是故意輸給我的吧？」

"Hey, you lost on purpose, didn't you?"

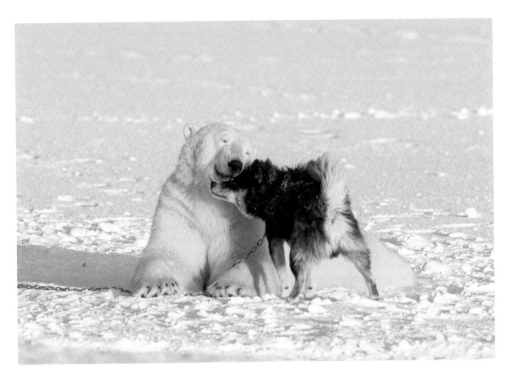

「你老實說。」

"Tell me the truth."

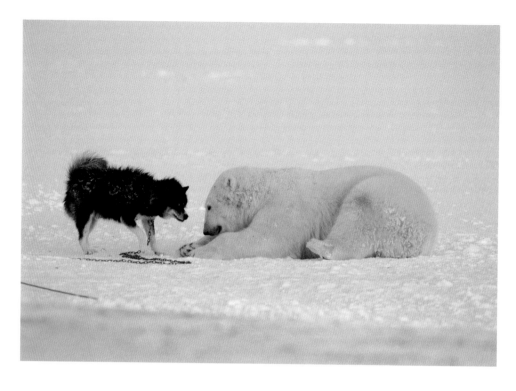

「 其 實 …… 我 想 要 跟 你 做 朋 友 。」

"Well, actually, I… just wanted to make friends with you."

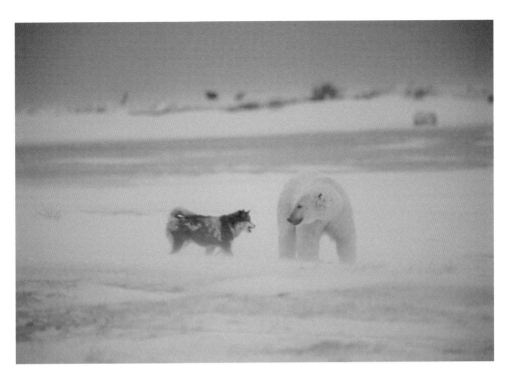

「你半年都沒吃了吧？難道你不想吃我嗎？」

"You haven't eaten anything for half a year? Don't you want to eat me?"

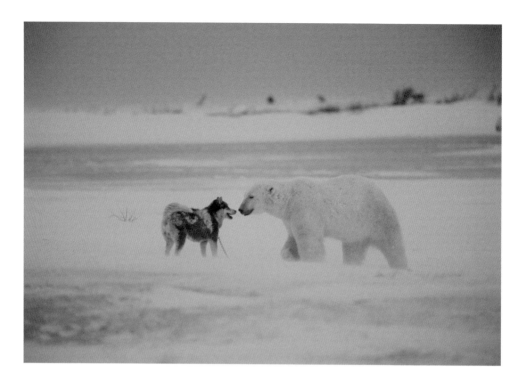

「是啊，我肚子好餓啊。」
「（驚！）」

"Of course I do. I'm sooooo hungry."
" (Oh, no!) "

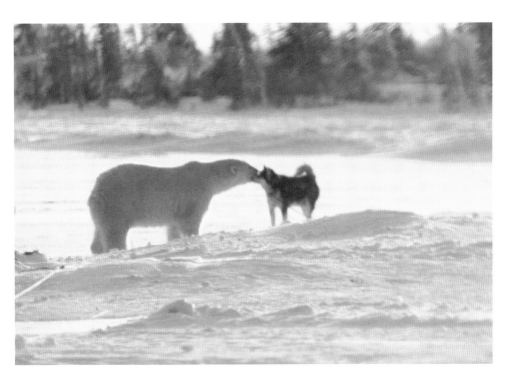

（北極熊先生，為什麼你的眼神如此哀傷呢？）

(Mr. Polar Bear seems to have such sad eyes.)

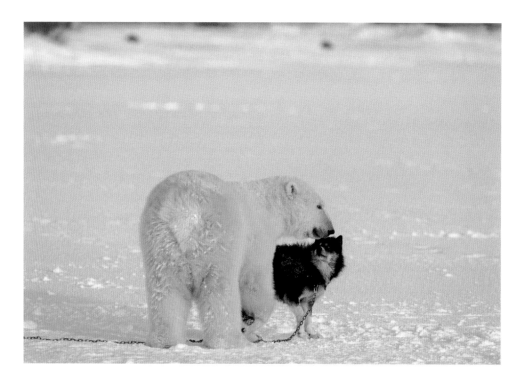

「北極熊先生，我相信你。
所以我決定讓你認識我的男朋友。
那就是我的男朋友——小太郎。」

"I trust you, Mr. Polar Bear,
so I'll introduce my boyfriend to you.
That's my boyfriend, Kotaro, over there."

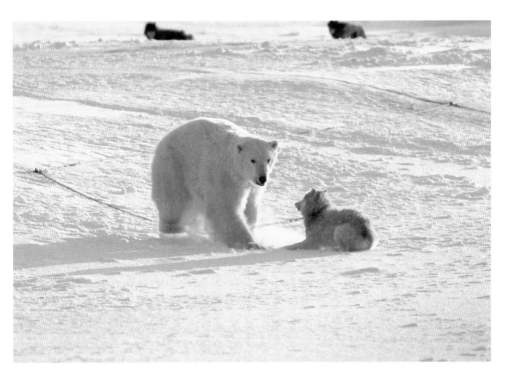

「我是她的男朋友——小、小、小太郎。初、初、初次見面。
請問⋯⋯你不會吃我吧？」
（嚇到尾巴縮成一團⋯⋯）

"I-I'm her boyfriend, Ko-Ko-Kotaro. N-N-Nice to m-m-meet you.
Umm… I'm a bit worried you'll eat me."
(Look, I've even got my tail between my legs.)

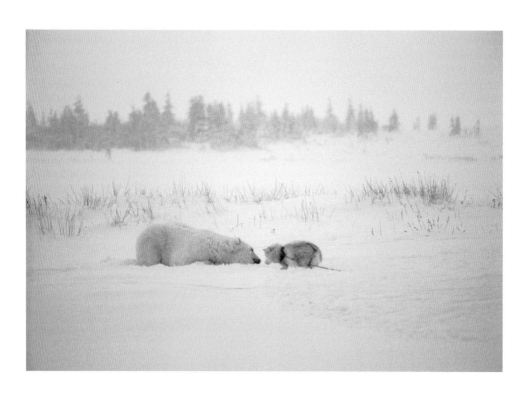

「初次見面，我是北極熊。」
「你、你、你好，久仰大名。」

"Nice to meet you. I'm Mr. Polar Bear."
"I-I-It's an honor!"

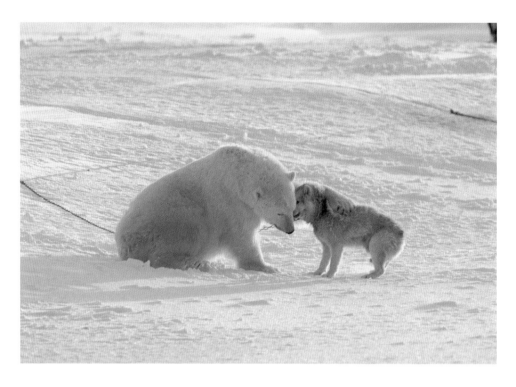

「請多指教。」
「……（嗯……我的脖子好像快斷了……
我好像說不出口……）」

"Well, thanks."
"(Umm… that's heavy on my neck…
but I guess I can't say that to him…)"

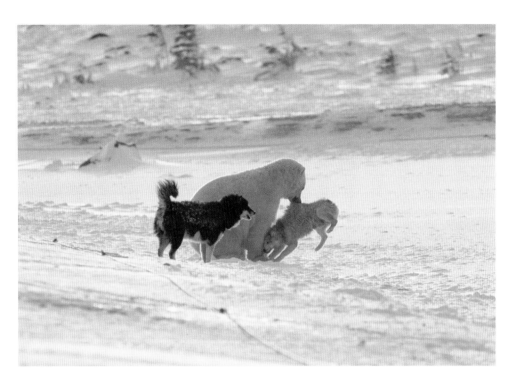

「請問 …… 你在跟我玩嗎？」

"Um, are you playing with me?"

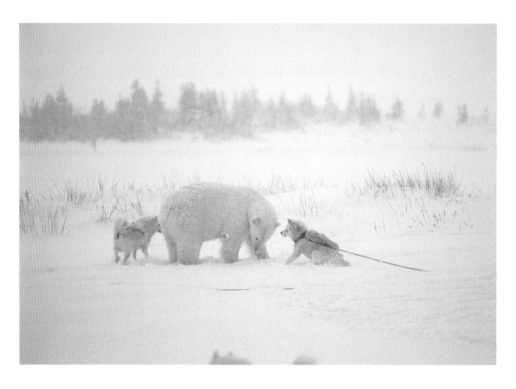

「我決定介紹其他北極熊給小太郎認識。」

「嗄————————。不用了，不用了。」

（應該說，不要介紹啦！不過我好像說不出口……）

"Let me introduce my polar bear friends to you, Kotaro."

"Uhh… that's fine, thanks."

(I'd rather not! But I guess I can't say that to him…)

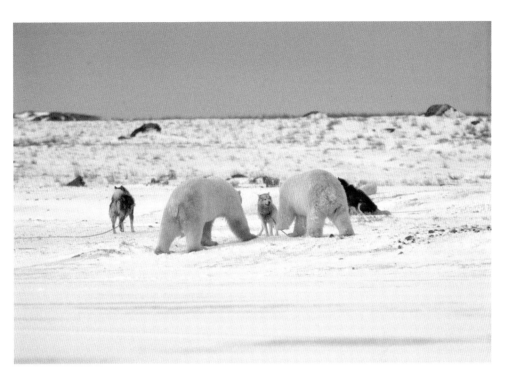

「哇 ————————（抖 抖 抖）」

"Ohh noo!"

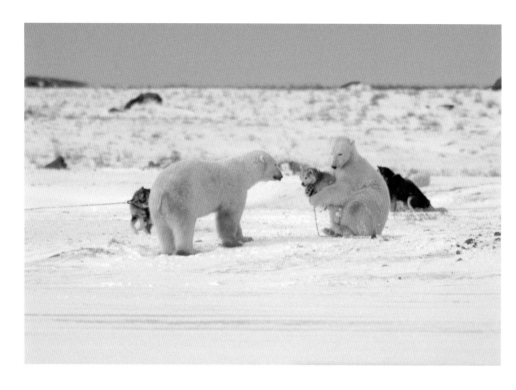

「 小 太 郎 是 我 重 要 的 朋 友 。
不 可 以 吃 他 哦 。 答 應 我 哦 。」

"This is my dear dog friend, Kotaro.
Never eat him. Never. Promise me."

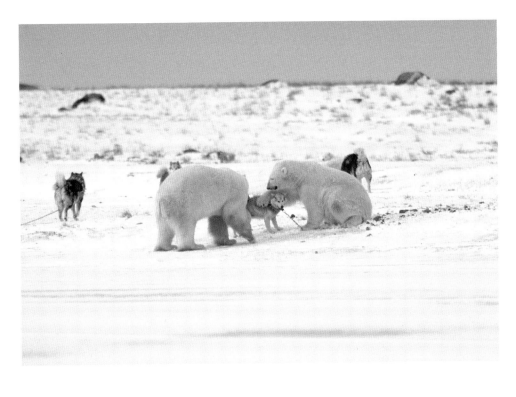

「小太郎的毛好順哦。摸摸。」
「（就跟你說，我的脖子快要斷了。不過我好像說不出口……）」

"You have lovely fur, Kotaro. Let me stroke you."
("Again, that's heavy on my neck, but I guess I can't say that to him…")

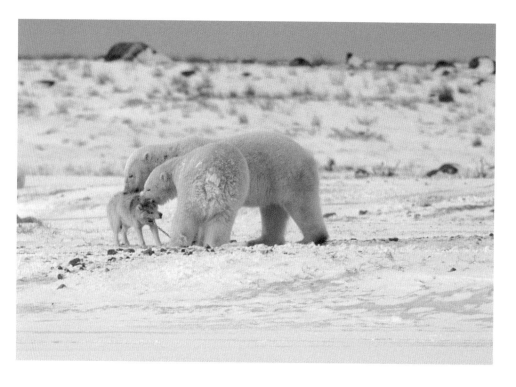

鼻 子 湊 近 聞 ：「 小 太 郎 的 味 道 好 香 哦 ！」

「 」

Sniff, sniff. "You smell nice, too, Kotaro!"

"...... "

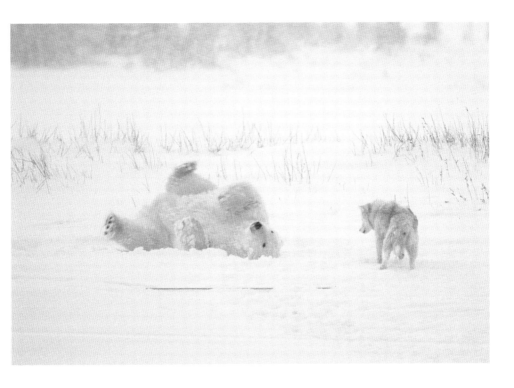

「啊 ——— 我 以 為 我 要 被 吃 掉 了 。
覺 得 自 己 這 下 死 定 了 。」

「小 太 郎 好 膽 小 哦 。 相 信 我 ， 沒 問 題 的 啦 。
啊 哈 。」

"Oh, what a relief! I thought you might eat me.
I was so afraid!"

"You're a scaredy-cat, aren't you, Kotaro? You can trust me, you know.
Hahahahahahahahahahahahahahahahahaha!"

但信無妨。

一輩子，必然有奇蹟發生。

You can have faith that
miracles will surely happen in your life.

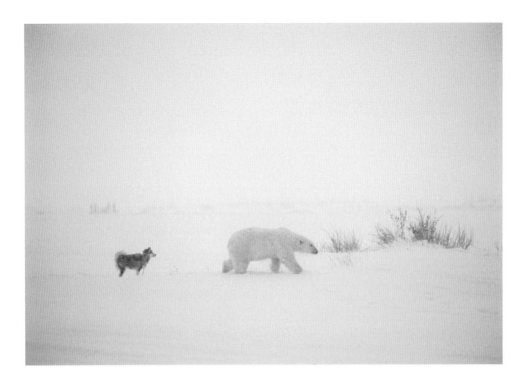

即 使 再 怎 麼 孤 獨 ，

一 輩 子 ， 必 然 有 奇 蹟 發 生 。

No matter how lonely you are sometimes,
miracles will surely happen in your life.

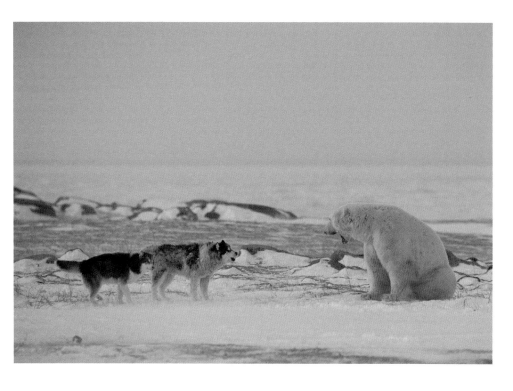

從 未 目 睹 的 美 麗 景 色 ，
總 是 會 出 現 在 你 的 眼 前 。

Wonderful horizons like you've never seen before
will appear before your eyes, too.

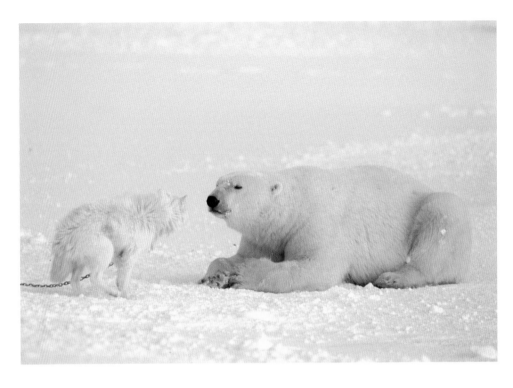

所以，請試著相信「活著」一事。

So, believe in your existence.

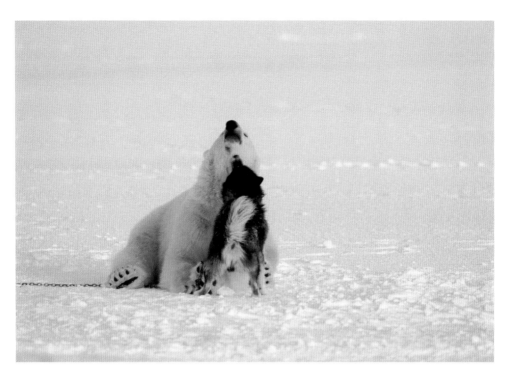

試 著 相 信 自 己 的 生 命 。
因 為 ， 心 誠 則 靈 。

Believe in your life.
What you put into your life is what you'll get out of it.

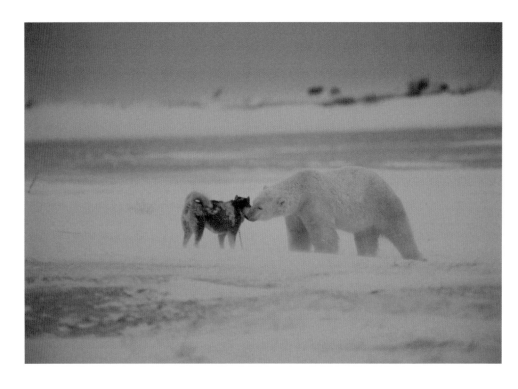

生命僅此一回，我們為何而生？

You only have one life to live. What were you born for?

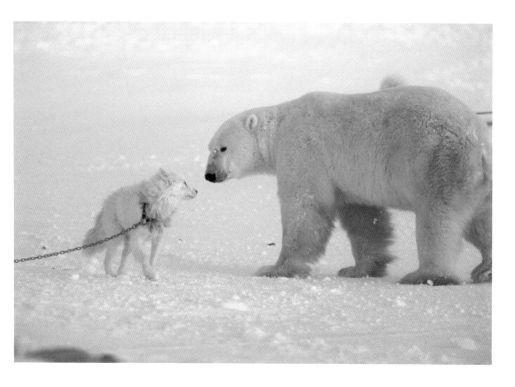

難道，只是為了吃嗎？

Just for eating?

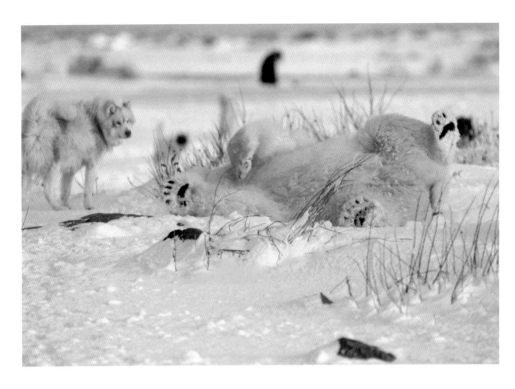

難道，是為了在意身旁的目光嗎？

For worrying about what people think of you?

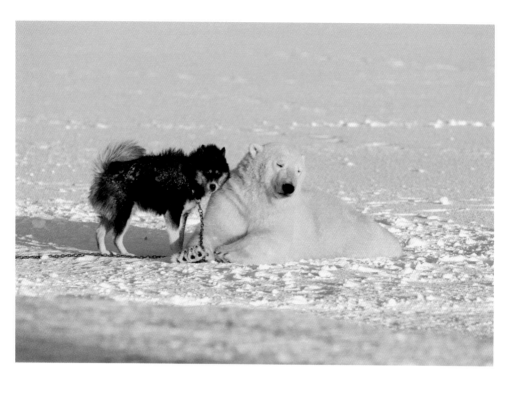

把 手 放 在 胸 前 ， 聆 聽 心 的 聲 音 。

「 你 想 要 怎 麼 做 ？ 」

Listen to what your heart is telling you, and think:

"What do I really want to do?"

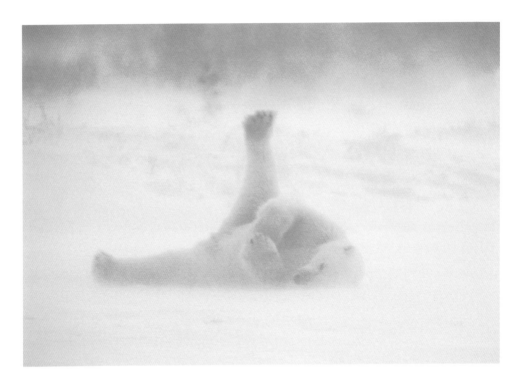

你可以做任何你想要做的事。

You can do what you really want to do.

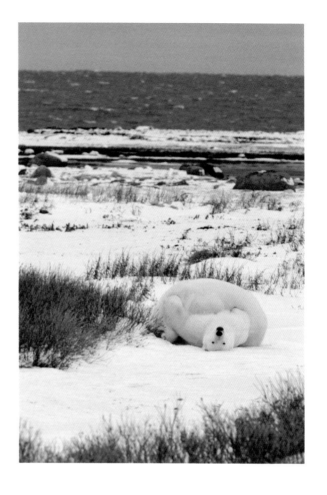

你可以更加坦率地、自然地活著。

You can be more honest to yourself and live as you are.

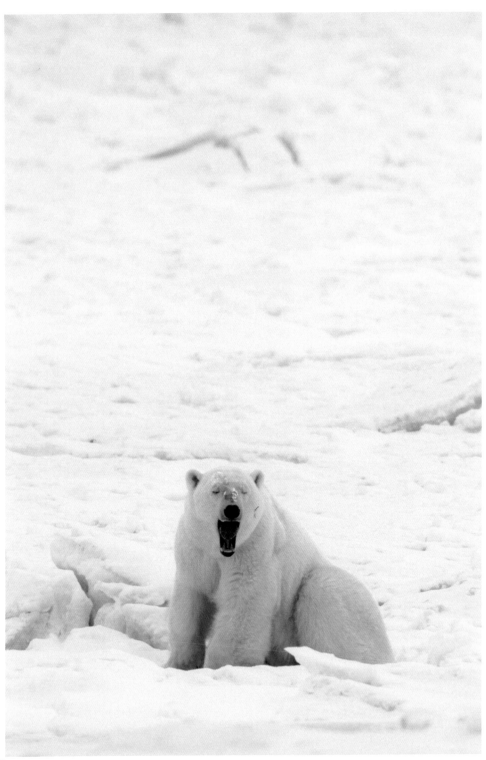

沒 問 題 的 。

It's all right.

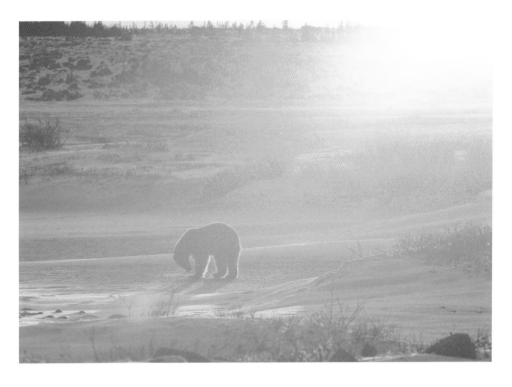

因為你的生命，是大自然賜予的禮物。

Because your life is a gift given to you by Mother Nature.

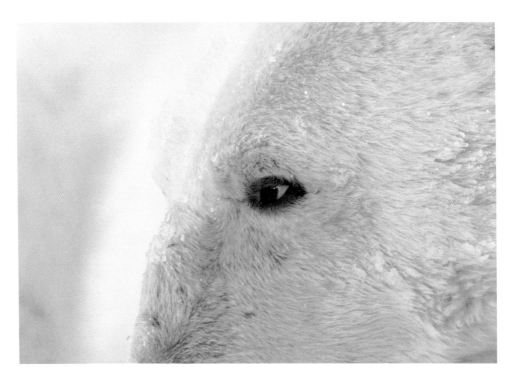

因 為 相 信 自 己 ， 等 於 相 信 大 自 然 。

Because to believe in your life is to believe in nature.

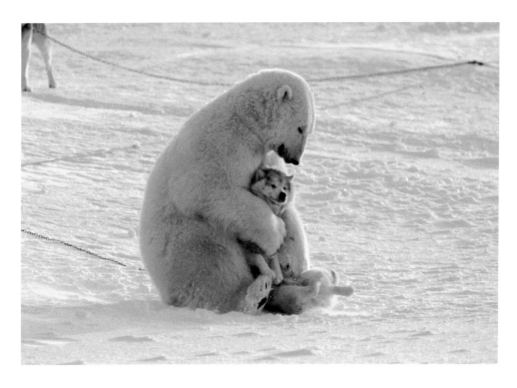

必 然 有 奇 蹟 發 生 。

Miracles will surely happen.

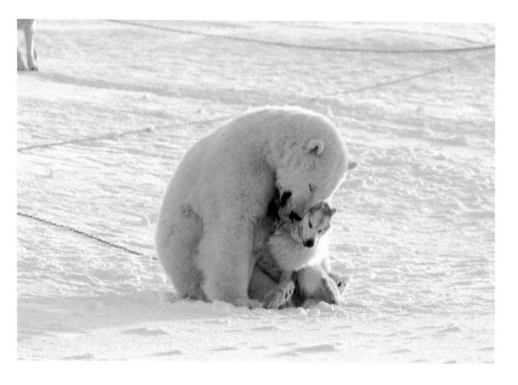

必 然 …… 。

Surely...

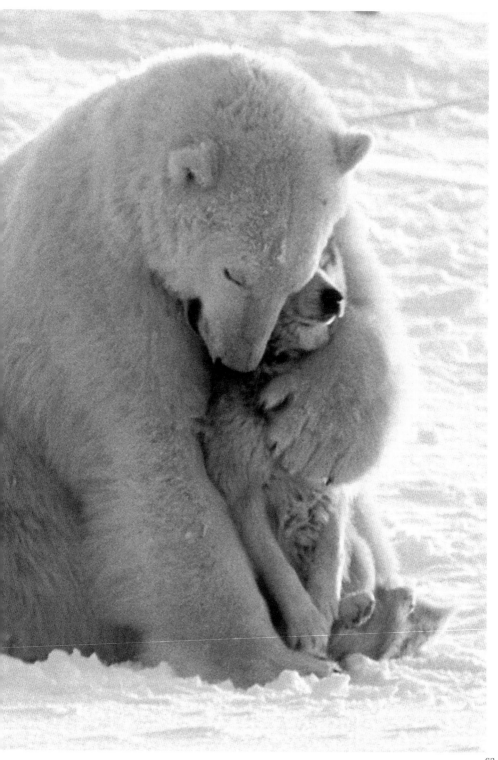

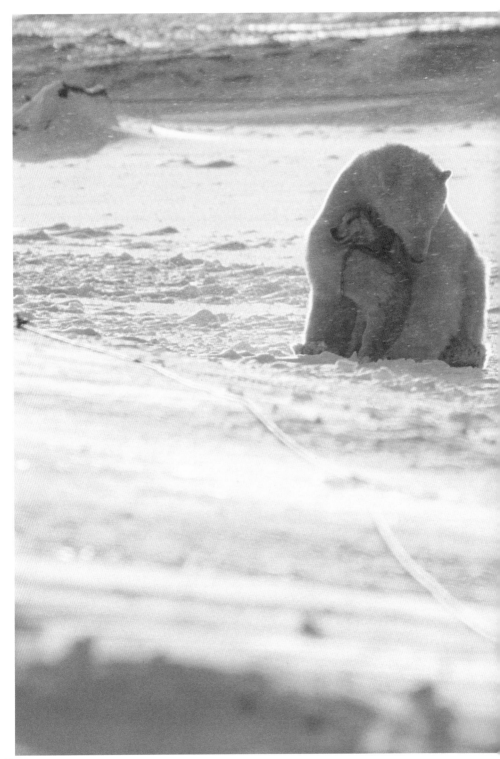

太 陽 終 將 升 起 。

The Sun always rises again.

「明年再見囉。」

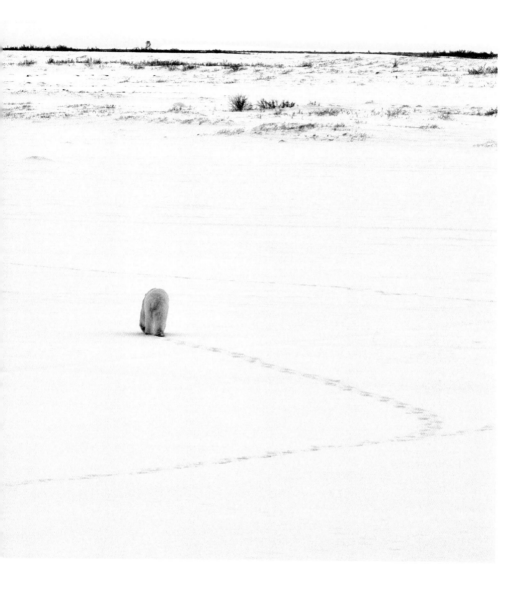

"See you again next year!"

據 說 在 人 生 的 最 後 一 天 ，
彼 岸 的 使 者 將 會 來 臨 。
據 說 彼 岸 的 使 者 會 在 人 生 的 最 後 一 瞬 ，
問 你 某 個 問 題 。

On the last day of your life,
it's said that a messenger from Heaven will come to you.
That messenger will ask you a question
in your very last moments.

那個問題就是 ……

That question is…

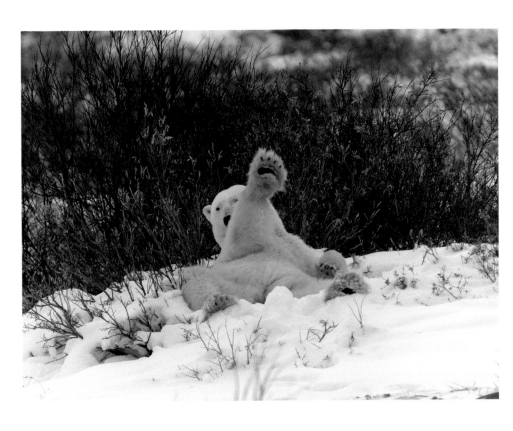

「這輩子，你開心嗎？」

"Did you enjoy your life?"

奇 蹟 發 生 的 時 候

翡 翠 小 太 郎 （作家）

「！！！」

自從第一次與北極熊四目相接，丹葉曉彌（TAMBA Akiya）先生的命運就此決定。

出生於北海道釧路市的丹葉先生，在國小五年級的時候第一次看見北極熊——丹葉先生為了暑假作業，前往家附近的動物園協助飼育動物，並被分配到照顧北極熊的工作。他每天都要花費三、四個小時照顧北極熊，包括調配飼料等。

據說當時，他就決定長大之後一定要去看野生的北極熊。

他第一次看見的野生北極熊擁有豐富的表情，讓他非常驚訝。

平時的北極熊似乎完全沒有「恐怖」的感覺。

然而，生氣的北極熊會露出「讓人即使待在汽車等安全的地方，也覺得自己死定了」的表情。據說那種壓迫感會讓人絲毫無法動彈。

丹葉先生為北極熊心醉神迷，甚至想開一間只賣北極熊商品的北極熊商店。自從他開始前往加拿大、哈德遜灣西南邊的小鎮邱吉爾等地，與北極熊相會，至今已過了十五年。

為了盡可能和北極熊相處，他甚至選擇以攝影師做為自己的職業。

他也曾試圖拍攝其他動物，但總覺得「哪裡怪怪的」而回到北極熊的懷抱。

此外，結束攝影、返回日本前，他一定會向北極熊說：

「對不起，我們竟然讓地球變成這樣……不過，我一定會再來的。保重哦。」

他之所以說「對不起」，是因為據說地球暖化若是持續惡化，北極熊將在三十年內絕種。

事實上二十年前，加拿大北部的哈德遜灣約在十月中旬結冰，現在卻必須等到十一月中旬才會結冰。對北極熊來說，等於少了一個月的狩獵時間，攸關生死。

甚至聽說過去北極熊一次會生兩隻小熊，最近有越來越多母熊由於考量自己的營養狀況，而只生一隻。

「我的目的看似是為了拍攝北極熊的照片，然而事實並非如此。我去，只是因為我想見到他們。如果每年去，都能見到他們，我就很開心。我想要和北極熊變成朋友。這才是我的真心話。」

「為什麼你這麼喜歡北極熊？」
「嗯……為什麼呢……因為喜歡，所以喜歡。喜歡，不需要理由。」

不過，在我第三次和丹葉先生見面時，他回憶起一件事。

「對了，北極熊的眼神很哀傷。我只要看著北極熊的眼睛，胸口就會一緊，覺得很心痛。或許我攝影是為了傳達當地的氛圍，讓其他人感受到我與北極熊呼吸著相同的空氣。」

而就在某一年，發生了這樣的事。

丹葉先生的眼前，出現了奇蹟──

北極熊與狗狗的交流。地點是面哈德遜灣的小鎮邱吉爾。

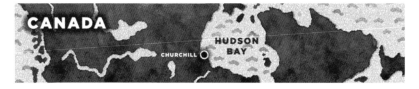

每年過了十月下旬，邱吉爾就會聚集數百隻北極熊。哈德遜灣與北極海相連，而邱吉爾是哈德遜灣四周最早開始結冰之處。因此，北極熊會獨自從這裡出發，前往北極狩獵海豹。

北極熊的北極之旅，將會在六月開始融冰之際宣告結束。屆時，北極熊就會站在流冰上，隨著在哈德遜灣順時針流動的洋流再次回到邱吉爾。

這本攝影集裡收錄的照片，拍攝於北極熊即將前往北極狩獵海豹的前夕。

也就是說，北極熊經歷了大半年的絕食狀態，十分飢餓。因此，就算狗狗被北極熊吃掉也不足為奇。

可是！可是！可是！

這隻北極熊卻煞有其事地和狗狗玩了起來。

雖然起初狗狗害怕地縮著尾巴，後來也漸漸打開心防，熱情地和北極熊玩耍。

即使是當地居民也從來沒有看過這樣的畫面，彌足珍貴。據說就連專家看了照片都不相信，處於絕食狀態的北極熊竟然會跟狗狗玩耍。

試想。

我們只要一天沒有進食，就會餓到體力不支吧？

也會覺得焦躁不安吧？

然而，北極熊卻在大半年處於絕食狀態的情況下，和狗狗友好地玩耍。

為什麼丹葉先生會目擊如此珍貴，甚至可以用奇蹟來形容的畫面呢？

而且不下數次。我想，那是因為丹葉先生對於北極熊的「愛」。

這次我和丹葉先生一同前往邱吉爾時，丹葉先生凝望北極熊的視線，讓我留下特別深刻的印象。
他看著北極熊的眼神無比溫柔。

丹葉先生總是比當地居民還要早發現北極熊，即使當時遙遠的北極熊看來只是一個點。
此外，每當北極熊出現，丹葉先生就會高興得像個孩子。

「在我看見野生的北極熊之前，我對於未來沒有志向，也不知道自己可以做些什麼。我從來不覺得人生是開心的。
當我第一次看見北極熊，我才覺得人生是開心的。
我想見到北極熊。這是我真正想做的事。
辛苦也無所謂。我只想持續拍攝北極熊的照片。
如果世界上能有人因此而與我產生共鳴，就算只有一個人也好，我也會覺得非常快樂。
我之所以有這些想法，都是拜北極熊所賜。
為此，我希望可以為北極熊做任何事。」
儘管我在日本和丹葉先生碰過幾次面，但他從來不曾透露這些想法。
在北極熊聚集的邱吉爾，他才充滿感情地述說出來。

我深信，這次之所以能拍攝到北極熊與狗狗的交流，都是因為丹葉曉彌先生的愛。

當觀察者的視線（ＥＹＥ）裡有「愛」，人生就會有奇蹟發生。

假設內心狀態是電影的「底片」，那麼透過底片映照出來的，就是出現在你眼前的「外在現實」。

愛遇見愛。

當內心狀態有愛，外在現實也會遇見愛。

無論你喜歡多麼微小的事物，都要重視那份「喜歡」的心情。那是出發點。
若是擁有出發點為「喜歡」的「愛」，即使途中陷入黑暗（黑），人生也會在某個片刻全部化為「愛」（白）。
就像黑白棋一樣。

所以，請重視那份「喜歡」的心情，好好呵護。
一如丹葉先生的人生，你的故事即將展開。

沒問題的。必然會有奇蹟發生。

丹 葉 曉 彌

Photography　AKIYA TAMBA

出生於北海道釧路市。

自然攝影師。堪稱世界第一的北極熊攝影師。

自小就在釧路溼原的大自然裡，拍攝風景與野生動物。
1995 年，因為無論如何都想見到野生的企鵝，於是遠
赴南極。爾後，自從 1998 年在加拿大北部看見野生的
北極熊，就深受北極熊的魅力吸引，幾乎每年都會前
往北極熊所在之處。

除了從事環境保護活動，也會以「地球與動物的未來」
為主題，向報章雜誌等媒體投稿，或者前往全球各地
進行演講。

出版《Promised Land　北極熊的約定（暫譯）》
（X-Knowledge）、《Northern Story　北極熊之旅
（暫譯）》（X-Knowledge)、《Polarbear Landscape
北極熊的風景（暫譯）》（春日出版）等。

Facebook: https://www.facebook.com/
photographer.tamba

Blog: http://akiya.blog.so-net.ne.jp

翡 翠 小 太 郎

Story KOTARO HISUI

出生於新潟縣。

作家、漢字治療師。

師事日本心靈健康協會的衛藤信之，學習心理學，取
得心理諮詢師執照。著作《三秒 HAPPY 名言治療
法（暫譯）》獲得 Discover MESSAGE BOOK 大賞特
別獎，就此暢銷。著作豐富，包括《有人因你活著而
幸福嗎？》（方智出版）、《從懷疑常識開始（暫譯）》
（Sanctuary Books）、《醍醐灌頂的「命運」之語（暫
譯）》（國王文庫）、《漢字幸福讀本（暫譯）》（KK
Bestsellers）、《讓人生快樂 100 倍的姓名治療法（暫
譯）》（MYNAVI）、《日本之心教科書（暫譯）》（大和書
房）等。

在網路上免費提供有兩萬九千人訂閱之「三秒變
HAPPY ?名言治療法」電子報。

→ http://www.mag2.com/m/0000145862.html
（在まぐまぐ網站搜尋「名言セラピー」）
我將不眠不休地等待各位的讀後感言（笑）
翡翠小太郎：hisuikotaro@hotmail.co.jp

國家圖書館出版品預行編目 (CIP) 資料

HUG! friends. 先擁抱吧。／丹葉曉彌 翡翠小太郎 著；
賴庭筠譯──初版──臺北市：時報文化，2014.12
面；公分
ISBN 978-957-13-6132-1(平裝)

1. 攝影集 2. 北極熊

957.4 103022892

HUG！friends

HUG！friends. 先擁抱吧。

攝影｜丹葉曉彌
故事｜翡翠小太郎
譯者｜賴庭筠
設計與插畫｜宮坂淳 (snowfall)
英文翻譯｜Aiko McLean, Allison Shiplo
日本原書編集｜尾崎靖（小学館）
主編｜林芳如
執行企劃｜林倩聿
中文版設計｜張溥輝
董事長｜趙政岷
總經理｜趙政岷
總編輯｜余宜芳
出版者｜時報文化出版企業股份有限公司
　　　　10803 台北市和平西路三段 240 號四樓
　　　　發行專線｜(02)2306-6842
　　　　讀者服務專線｜0800-231-705、(02)2304-7103
　　　　讀者服務傳真｜(02)2304-6858
　　　　郵撥｜1934-4724 時報文化出版公司
　　　　信箱｜台北郵政 79 ～ 99 信箱
時報悅讀網｜www.readingtimes.com.tw
電子郵件信箱｜ctliving@readingtimes.com.tw
第一編輯部臉書｜http://www.facebook.com/readingtimes.fans
新潮線臉書｜https://www.facebook.com/tidenova?fref=ts
法律顧問｜理律法律事務所 陳長文律師、李念祖律師
印　刷｜和楹印刷股份有限公司
初版一刷｜2014 年 12 月 12 日
定　價｜新台幣 200 元
行政院新聞局局版北市業字第八○號

HUG! friends
Photographs by Akiya TAMBA
Story by Kotaro HISUI
© Akiya TAMBA, Kotaro HISUI 2013
All rights reserved.
First published in Japan in 2013 by Shogakukan Inc.
Traditional Chinese (in complex characters) translation rights arranged with
Shogakukan Inc.
through Japan Foreign-Rights Centre/ Bardon-Chinese Media Agency

ISBN 978-957-13-6132-1
Printed in Taiwan